中国书法名碑名帖原色放大本

# 唐·虞世南孔子庙堂碑

胡紫桂 主编

湖南美术出版社

图书在版编目（CIP）数据

唐·虞世南孔子庙堂碑 / 胡紫桂主编. —长沙：湖南美术出版社，2015.6

（中国书法名碑名帖原色放大本）

ISBN 978-7-5336-7283-4

Ⅰ.①唐… Ⅱ.①胡… Ⅲ.①楷书－碑帖－中国－唐代 Ⅳ.①292.24

中国版本图书馆CIP数据核字(2015)第160465号

唐·虞世南孔子庙堂碑

（中国书法名碑名帖原色放大本）

出版人：李小山

主　编：胡紫桂

副主编：成琢　陈麟

编　委：冯亚君　邹方斌　倪丽华　齐飞
　　　　成琢　邹方斌

责任编辑：成琢　邹方蓉

责任校对：王玉蓉

装帧设计：造书房

版式设计：彭莹

出版发行：湖南美术出版社

（长沙市东二环一段622号）

经　销：全国新华书店

印　刷：成都市金雅迪彩色印刷有限公司

开　本：889×1194　1/8

印　张：4.5

版　次：2015年6月第1版

印　次：2016年7月第2次印刷

书　号：ISBN 978-7-5336-7283-4

定　价：24.00元

虞世南（558—638），字伯施，越州余姚（今浙江余姚）人。官至秘书监，封永兴县子，故世称『虞秘监』、『虞永兴』。八十岁卒，赠礼部尚书，谥文懿，陪葬昭陵。唐太宗评价其为『当代名臣，人伦准的』，曾称赞其『德行、忠直、博学、词藻、书翰』为『五绝』。虞世南尝从王羲之第七世孙智永学习书法，深得『二王』书法之妙。

《孔子庙堂碑》又称《夫子庙堂碑》，唐虞世南撰文并书。该碑文记述了唐武德九年（626）十二月二十九日，唐高祖封孔子后裔孔德伦为『褒圣侯』，并修葺孔庙之事。该文洋洋洒洒两千余字，追述了孔子的生平功绩及儒教的兴衰沉浮，颂扬了大唐开创基业与复兴礼仪。原碑于唐太宗贞观七年（633）立于长安孔庙，不久因孔庙失火而遭毁灭。至武周长安三年（703），武则天命相王李旦主持重刻，此碑后来亦毁。

原石拓本至北宋时已是罕见。黄庭坚有诗云：『孔庙虞书贞观刻，千两黄金那购得？』此后该碑又有两次重刻：一、北宋初年王彦超在长安所重刻的『陕本』，现存陕西西安碑林，世称『西庙堂本』；二、元代所刻的『城武本』，现存于山东城武（今称成武），世称『东庙堂本』。两本相较，『陕本』偏肥，『城武本』偏瘦。今所流传以清李宗翰所藏唐拓孤本为佳，此拓本后来流入日本，现藏于三井纪念美术馆。

《孔子庙堂碑》为虞世南六十九岁所书，堪称其楷书的代表作。其用笔圆润遒劲、外柔内刚，如君子藏器，蕴藉沉着；字形秀丽姿媚、优雅洒脱，整体静穆而不乏生趣，灵动而不失从容，正所谓『不激不厉，而风规自远』，于温文尔雅中具君子之风。

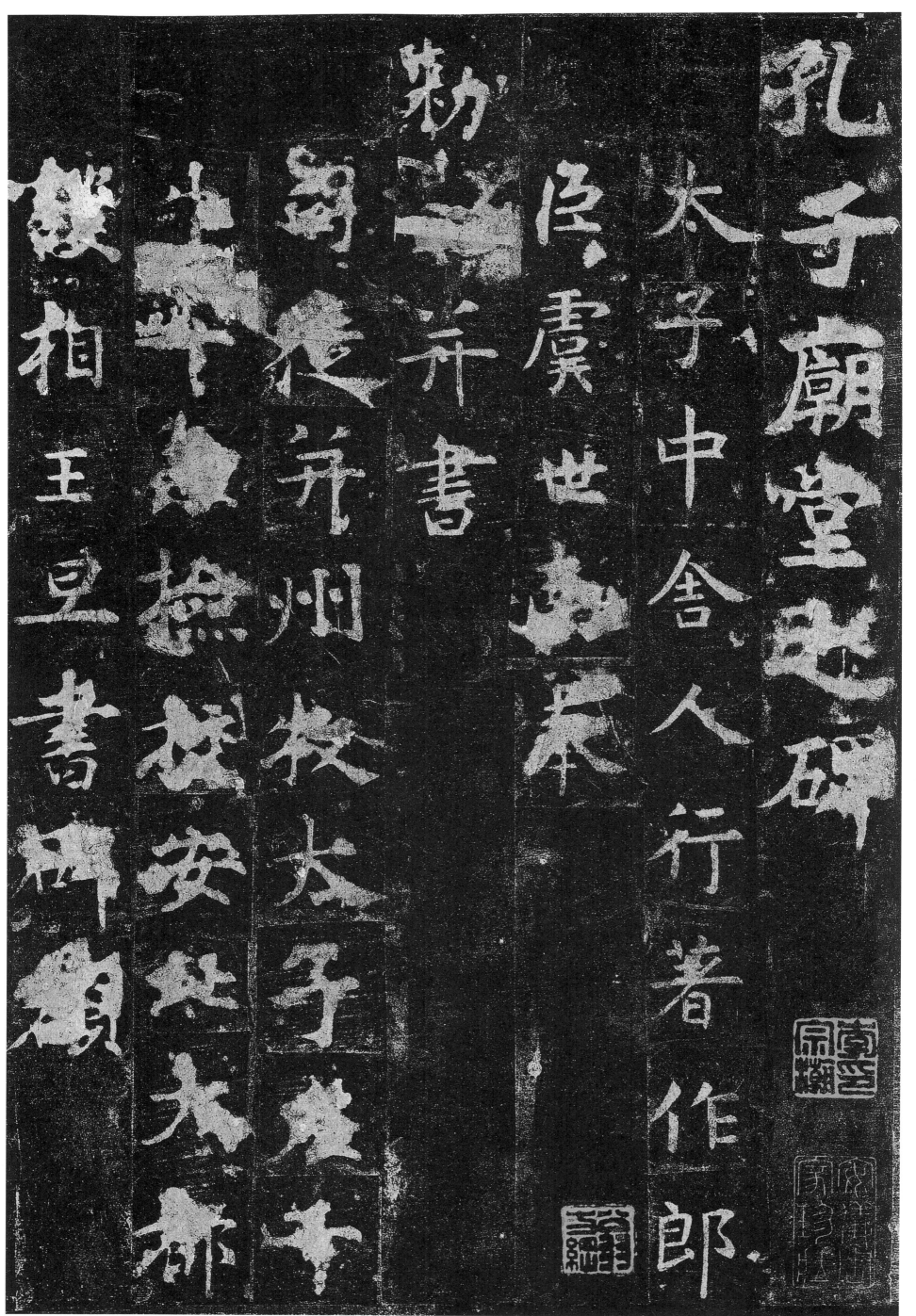

孔子庙堂之碑。太子中舍人、行著作郎、臣虞世南奉敕撰并书。同徒、并州牧、太子左千牛率兼检校安北大都护、相王旦书碑额。

2

微臣属书东观，预闻前史。若乃知几其神，惟睿作圣，玄妙之境，希夷不测。然则三五迭兴，典戈断著，神功圣迹，可得言焉。自肇立书契，初分文象，委裘垂拱之风，革夏罴商之业，虽复质

微臣屬書東
觀預聞前使
若乃知
幾其神惟
睿
玄妙之
境希
夷不
測然則
三五迭
興
墳斷
著
神功
聖可
言馮
爰
爰
羲
尧柢分
爰裘
垂
拱之
風典戴
藏
商
之業
雖
復
質

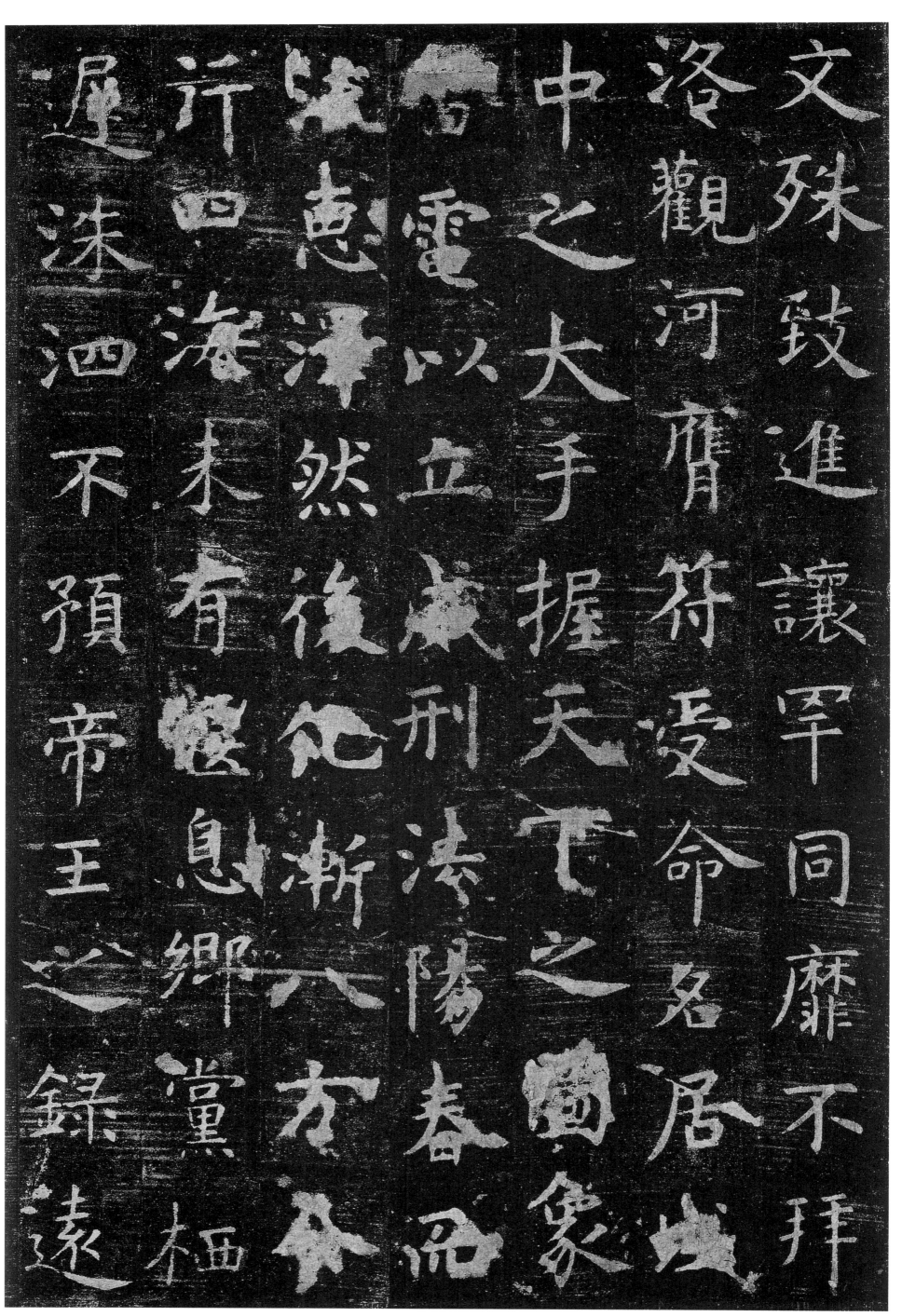

文殊致，进让罕同，靡不拜洛观河，膺符受命。名居域中之大，手握天下之图。象雷电以立威刑，法阳春而流惠泽。然后化渐八方，令行四海。未有偃息乡党，栖迟洙泗，不预帝王之录，远

4

骨史之俦而德侔覆
明兼日月道藝敞而復顯
禅弛而更張窮理盡遺風
先前絕後垂范百王遺風
於萬他猗欺偉若之
盛者也夫子膺五緯之
精踵千年之聖固天纵以

挺，禀生德而降灵。载诞空桑，自标河海之状，才胜逢掖，克秀尧禹之姿。知微知章，可久可大。为血不宰，合天道于无言；感而遂通，显至仁于藏用。祖述先圣，宪章往哲。夫其道也，固以

憲章往哲夫其道也固以

顯至仁於藏用祖述先聖

含天道於無言感而遂

知微可久可大為血不宰

藏疢克秀尧禹之姿知微

空桑自標河海之状勝

挺誕禀生德而降靈載

孕育陶均，苞（包）含造化。岂直席卷八代，并吞九丘而已哉。虽亚圣邻几之智，仰之而弥远；亡吴霸越之辩，谈之而不及。于时天历浸微，地维将绝。周室大坏，鲁道日衰。永叹时艰，实思濡足。

孕育陶均苞含造化岂直
庶卷八代并吞九丘而
我雖匹聖鄰幾之智
而弥遠之亡吳霸越之辯談
之而不及于時天歷浸微
地維將絕周室大壞魯道
日痕泉歎時囍寶思濡足

遂乃降迹中都，俯临司寇。道超三代，止乎季孟之间；羞论五伯，终从大夫之后。固知栖遑弗已，志在于求仁；危逊从时，义存于拯溺。方且重反淳风，一匡末运。是以载贽以适诸侯，怀宝

遂迺降迹中都俯临
道超三代止乎季孟之間
論五伯終從大夫之後
固知栖遑弗已志在於拯溺
仁危逊從時義存於拯溺
方且重反淳風一匡末運
迹以載贽以適諸侯懷寶

8

而游列国。玄览不极，应物如响。辩飞鱼于石函，验集隼于金椟。触舟既晓，专车能对。识罔象之在川，明商羊之兴雨。知来藏往，一以贯之。但否泰有期，达人所以知命，卷舒唯道，明哲所

而玄覽不極，應物如響。辯飛魚於石函，驗集隼於金椟。觸舟既曉，專車能對。識罔象之在川，明商羊之興雨。知來藏往，一以貫之。但否泰有期，達人所以知命，舒唯道，明哲所

以身羑里幽忧，方显姬文之德；夏台羁绁，弗累商王之武。陈蔡为幸，斯之谓欤？于是自卫反鲁，删《书》定《乐》。赞《易》道以测精微，修《春秋》以正褒贬。故能使紫微降光，丹书表瑞。济济焉！洋

以周身。羑里幽忧，方显姬文之德；夏台羁绁，弗累商王之武。陈蔡为幸，斯之谓欤？于是自卫反鲁，删《书》定《乐》。赞《易》道以测精微，修《春秋》以正褒贬。故能使紫微降光，丹书表瑞。济济焉！洋

洋焉充宇宙而洽幽明動

風雲而潤江海斯皆紀乎

竹素懸諸日月既而仁獸

非時鳴鳥弗至哲人云逝

峻嶽已隤尚使泗水却流

波瀾不息魯壁響絲竹

禍博非交道窮神至靈

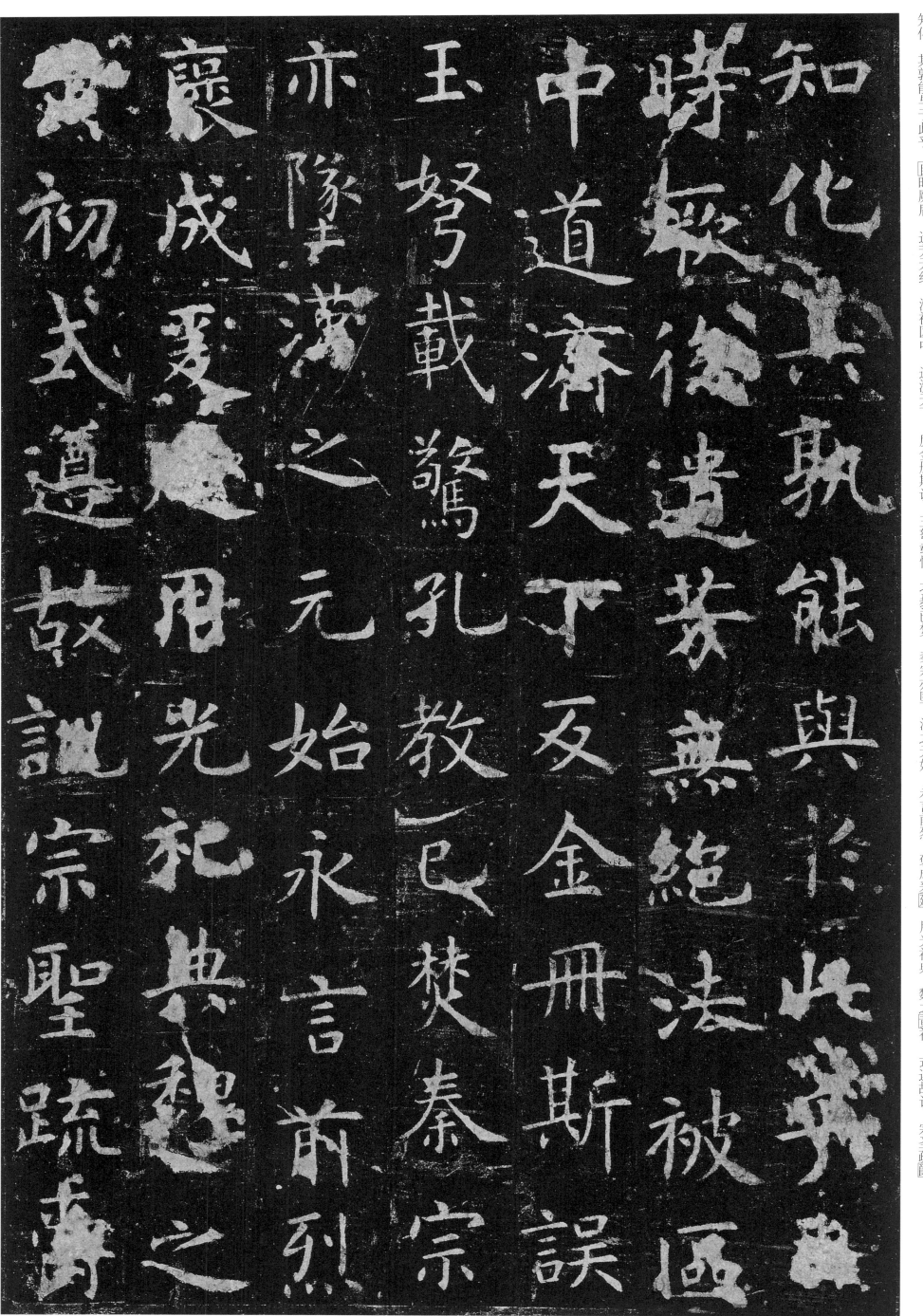

知化，其孰能与于此乎？自时厥后，遗芳无绝。法被区中，道济天下。反金册斯误，玉弩载惊。孔教已焚，秦宗亦坠。汉之元始，永言前烈。褒成爰建，用光祀典。魏之菌初，式遵故训。宗圣疏爵，

允缵旧章。金行水德，亦存斯义。而晦明匪一，屯亨递有。筐管蘋蘩，与时升降，灵宇虚庙，随道废兴。阘炎失御，蝰飞猬起。羽檄交驰，经籍道息。屋壁无藏书之所，阶基绝函丈之容。五礼六

章金行水德

晦明匪一屯亨递

筐管蘋蘩与时升降灵

宇虚庙随道废兴

御飞蝰起羽檄交驰

阶基绝函丈之容五礼

榮前焉燼

焉聖期大唐運膺九五

基超七百赫矣王猷蒸哉其

鴻名盛烈無得稱焉

皇帝欽明睿哲參天兩地

迤聖迤神允文允武經綸

云始時惟龍龐爰整戎衣

至教

乐，翦焉熄烬。重弘至教，允属圣期。大唐运膺九五，基超七百。赫矣王猷，蒸哉景命。鸿名盛烈，无得称焉。皇帝钦明睿哲，参天两地，乃圣乃神，允文允武。经纶云始，时惟龙战。爰整戎衣，

14

用扶□□神□測妙算
無□弘□艱難平區於
納蒼生於仁壽致君道於
堯舜職三相任揔六戎
玄珪乘石之尊未尸朱門
之錫禮優往代事踰恒典
於是在三睠命吹萬歸仁

克隆帝道丕承鴻業明
鏡以式九圍席蘿圖而御
六辯黃奉上玄肅恭清廟
宵衣旰食視膳之禮無方
一日萬機問安之誠弥篤
孝治要道於斯為大故能
使地平天成風淳俗虞日

克隆帝道，丕承鸿业。明玉镜以式九围，席蘿图而御六辩。黃奉上玄，肃恭清庙。宵衣旰食，视膳之礼无方；一日万机，问安之诚弥笃。孝治要道，于斯为大。故能使地平天成，风淳俗厚。日

月所照，无思不服。懹彼獯戎，为患自古。周道再兴，仅得中算，汉图方远，才闻下册。徒勤六月之战，侵轶无因，空尽贰师之兵，凭陵滋甚。皇威所被，犁兴眷纳，空山尽漠，归命阙庭。充

月所照無思不服懹彼
為患自古周道再興
僅得中算漢圖方遠纔聞下
冊徒勤六月之
廬空盡貳師之兵馮陵滋
甚皇威所被犁庭
窒山盡漠歸命
睠
納
侵軼無

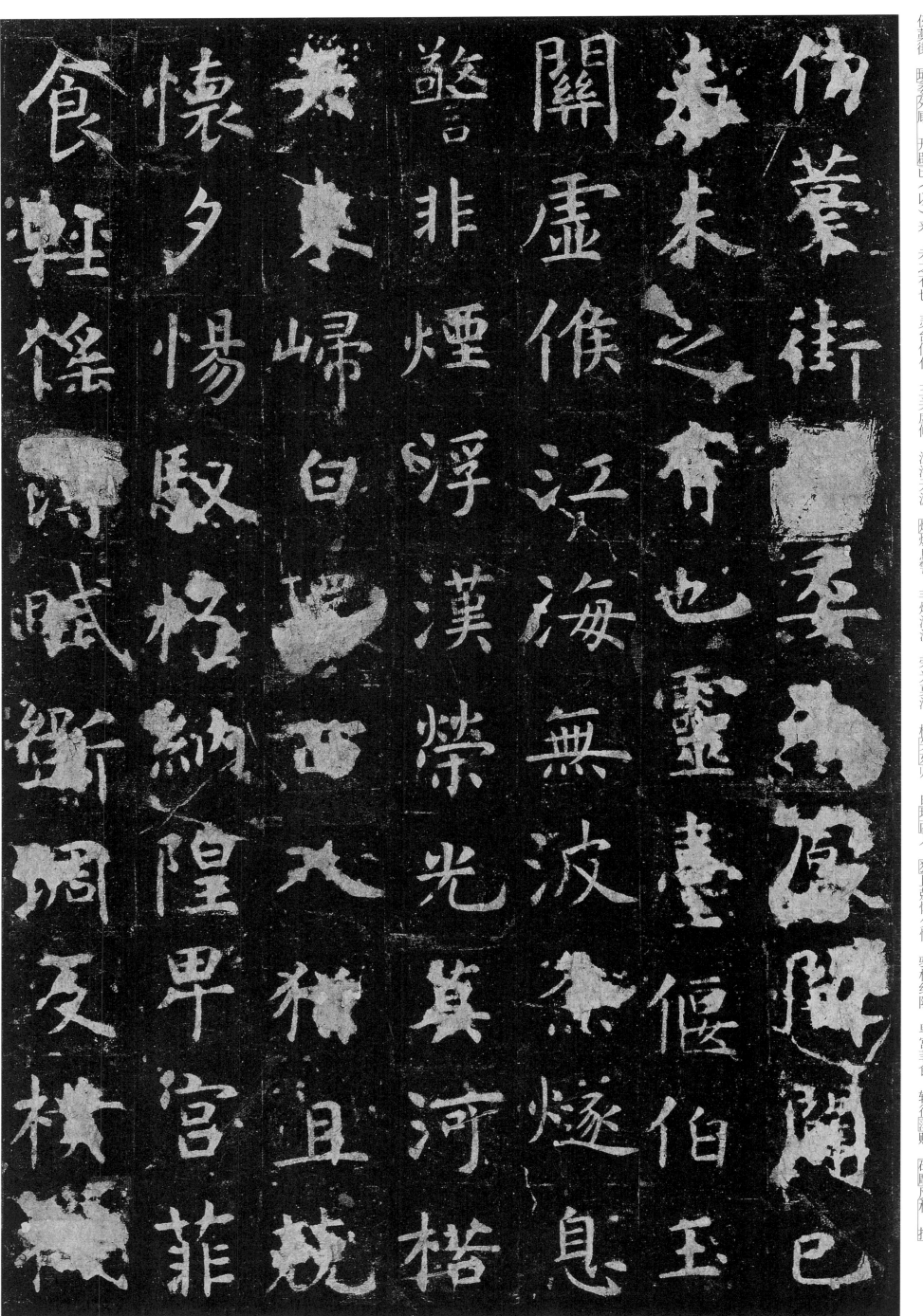

伽藁街，頹委外厩。开辟已（以）来，未之有也。灵台偃伯，玉关虚候。江海无波，烽燧息警。非烟浮汉，荣光莫河。楛矢东归，白环西入。犾且兢怀夕惕，驳朽纳隍。卑宫菲食，轻徭薄赋。斫雕反朴，抵

辟藏金。革鳥垂風，絰衣表化。歷選列辟，旁求遂古。克己思治，曾何等級。於是眇屬聖謨，凝心大道。以為括羽成器，必在膠雍。道德潤身，圖資學校。矧迺入神妙義，析理微言。歷以四科，

璧藏金。革鸟垂风，绖衣表化。历选列辟，旁求遂古。克己思治，曾何等级。于是眇属圣谟，凝心大道。以为括羽成器，必在胶雍。道德润身，图资学校。矧乃入神妙义，析理微言。历以四科，

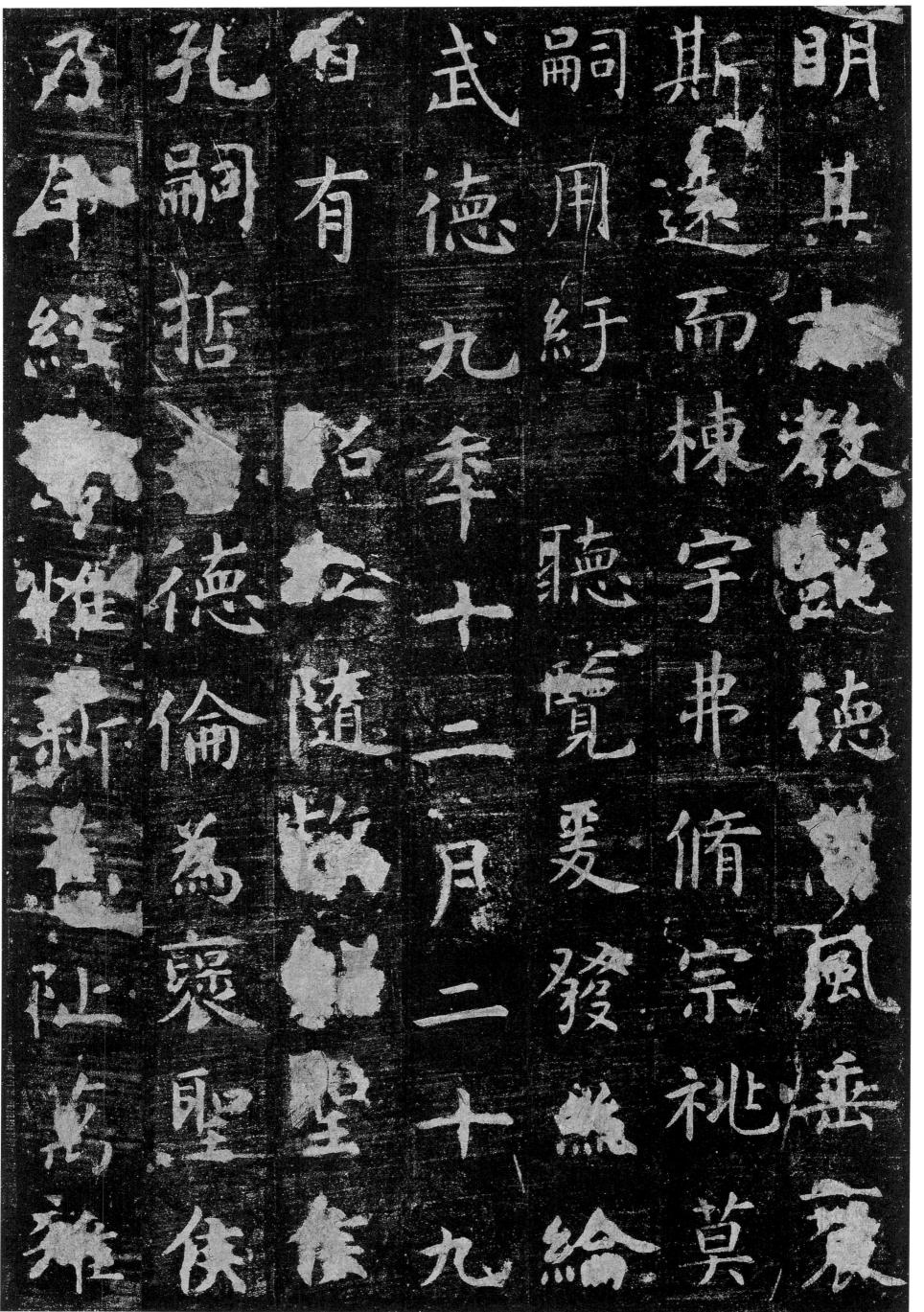

明其亡教。懿德高风，垂裕斯远。而栋宇弗修，宗祧莫嗣。用纡听览，爰发丝纶。武德九年十二月二十九日，有诏，立隋故绍圣侯孔嗣哲子德伦为褒圣侯。乃命经营，惟新旧址。万雉

斯建，百堵皆兴。揆日占星，式规大壮。凤甍骞其特起，龙桷俨以临空。霞入绮寮，日晖丹槛。宾宇崇邃，悠悠虚白。模形写眹，妙绝人功。象设已陈，肃焉如在。握文履度，复见仪形。凤跱龙蹲，

斯建，百堵皆兴。式规大壮，凤甍骞其特起，龙桷俨以临空，霞入绮寮。宾宇崇邃，悠悠虚白，模形写眹，妙绝人功。象设已陈，肃焉如在，握文履度，复见仪形。凤跱龙蹲，

犹临咫尺。呪尔微笑，若听武城之弦，怡然动色，似聱（闻）𫐐韶之响。襜襜盛服，既睹仲由，侃侃礼容，仍观卫赐。不疾而速，神其何远。至于仲春令序，时和景淑。皎洁璧池，圆流若镜；青葱槐市，

犹臨咫尺。呪尔微笑若聽

武城之絃怡然動色似

簫韶之響襜襜盛服既

仲由侃侃礼容仍觀衛賜

尔疾而速神其何遠至于

仲春昨听和和京澈暌

辟池圓流若鏡青葱槐市

总翠成帷。清涤玄酒，致敬于兹日；合舞释菜，无绝于终古。皇上以几览余暇，遍该群籍，乃制《金镜述》一篇，永垂鉴戒。极圣人之用心，弘大训之微旨。妙道天文，焕乎毕备。副君膺上嗣

揔翠成帷清涤玄酒致敬
於兹日合舞释菜絕於
終古皇上以几覽餘暇
遍該群籍乃製金鏡述一
篇永鑒戒極聖人之用
心弘大訓之微旨妙道天
文焕乎畢備副君膺上嗣

23

之尊，体元良之德。降情儒术，游心经艺。楚诗盛于六义，沛易明于九师。多士伏膺，名儒睦武。四海之内，靡然成俗。怀经鼓箧，摄斋趋奥。并镜云披，俱餐泉涌。素丝既染，白玉已雕。资覆圆

之尊體元良之德降情儒

遊心經藝楚詩盛於六

義沛易明於九師多士伏

癰名儒按武四海之內靡

然成俗懷經鼓簽攝

奧並鏡雲披俱餐泉素

絲旣染白玉已彫資覆

以成山尊

矣哉然後

而弘道之

酒楊師道

世聞至道

山巔宣盛

賢尚傅成

沇流而為海夫

知達學之為貴

由人也國子祭

等偃玄風於聖

於先師仰彼高

德昔者楚國先

範兹卄文學犹

鐫哥頌。况帝居赤縣之中，天街黄道之側。聿興壯觀，用崇明祀。宣文教于六學，闡皇風于千載。安可不贊述徽猷，被之雕篆。乃抗表陳奏，請勒貞碑。爰命庸虛，式揚茂實。黷陳舞詠，乃

作铭云：景纬垂象，川岳成形。挺生圣德，寔禀英灵。神凝气秀，月角洙庭。探颐索隐，穷几洞冥。述作爰备，丘坟成纪。表正十伦，章明四始。系纂羲易，书因鲁史。懿此素王，邈焉高轨。三川

作銘云景緯垂象川嶽成形挺生聖德寔宗英靈索隱窺義洞宴述作爰備神凝氣秀月角洙庭探賾丘墳咸紀表志十倫章明四始義遐焉高軌魯史齊此素王遐焉高軌三川

削弱，六国从衡。鹈首兵利，龙文鼎轻。天垂伏鳖，海跃长鲸。解黻去佩，书炀儒坑。篡尧中叶，追尊大圣。乃建褒成，膺兹显命。当涂创业，亦崇师敬。胙土锡圭，礼容斯盛。有晋崩离，维倾柱折。

削弱六國從衡鶂首兵利龍文鼎輕天垂伏鼇海躍長鯨解黻去佩書炀儒坑篡堯中葉追尊大聖乃建襃成膺茲顯命當涂創業亦崇師敬胙土錫圭禮容斯盛有晉崩離維傾柱折

礼亡学废，风颓雅缺。戎夏交驰，星分地裂。蘋藻莫奠，山河已绝。随风不竞，龟王沦亡。樽俎弗习，干戈载扬。露沾阙里，麦秀邹乡。修文继绝，期之会昌。大唐拯运，率縣王道。赫赫玄功，茫

禮亡學廢風頽雅缺戎夏

馳星分地裂蘋藻莫奠

山河已絕隨風不競龜王

渝已樽俎弗習干戈載揚

露霑闕里麥秀鄒鄉脩文

繼絕期之會昌大唐拯運

率縣王道赫赫玄功茫

茫天造奄有神器光臨於大

寶比蹤連陸追風炎昊於

鑠元后膺圖撥亂天地

奄德人神攸贊麟鳳為寶

光華在旦繼聖崇儒載修

輪奐義堂弘敞經肆縈

重藥霧宿洞戶風清雲開

茫天造。奄有神器，光临大宝。比踪连陆，追风炎昊。于铄元后，膺图拨乱。天地合德，人神攸赞。麟凤为宝，光华在旦。继圣崇儒，载修轮奂。义堂弘敞，经肆纡萦。重栾雾宿，洞户风清。云开

春牖，日隐南荣。铿鈜钟律，蠲洁斋明。容范既备，德音无斁。肃肃升堂，兟兟让席。猎缨访道，横经请益。帝德儒风，永宣金石。

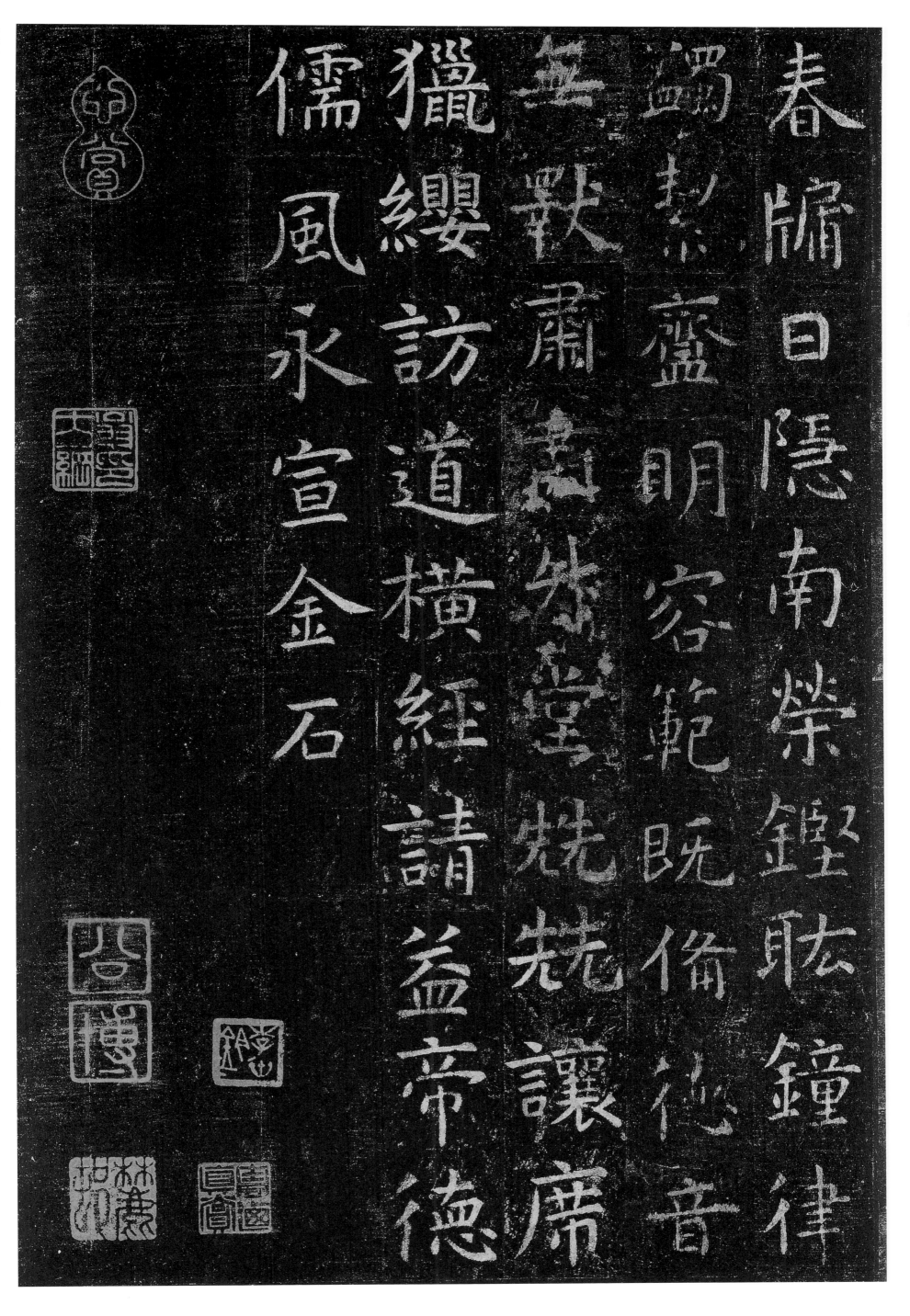

春牖日隐南荣铿鈜钟律蠲洁斋明容范既俻德音无斁肃肃升堂兟兟让席猎缨访道横经请益帝德獹缨访道横经请益儒风永宣金石